颜真卿·宋詞

中国历代
书法名家作品集字
颜真卿·宋词

人民美术出版社
北京

[主编 江锦世]

图书在版编目（CIP）数据

中国历代书法名家作品集字 . 颜真卿 . 宋词 / 江锦
世主编 . -- 北京：人民美术出版社，2020.8
ISBN 978-7-102-08545-6

Ⅰ . ①中… Ⅱ . ①江… Ⅲ . ①汉字－法帖－中国－唐
代 Ⅳ . ① J292.21

中国版本图书馆 CIP 数据核字 (2020) 第 118809 号

主编：江锦世
编者：江锦世
　　　张文思

中国历代书法名家作品集字·颜真卿·宋词
ZHONGGUO LIDAI SHUFA MINGJIA ZUOPIN JIZI ·
YAN ZHENQING · SONGCI

编辑出版　人民美术出版社
（北京市朝阳区东三环南路甲3号　邮编：100022）
http://www.renmei.com.cn
发行部：（010）67517601
网购部：（010）67517743

选题策划　李宏禹
责任编辑　李宏禹
装帧设计　郑子杰
责任校对　马晓婷
责任印制　宋正伟
制　　版　朝花制版中心
印　　刷　北京新华印刷有限公司
经　　销　全国新华书店

版　次：2020年8月　第1版　第1次印刷
开　本：710mm×1000mm　1／8
印　张：10
印　数：0001-3000册
ISBN 978-7-102-08545-6
定价：43.00元
如有印装质量问题影响阅读，请与我社联系调换。（010）67517602

颜真卿的书法艺术

李宏禹

颜真卿（七〇八—七八四），字清臣，京兆万年（今陕西省西安市）人，祖籍琅邪（今山东省临沂市）。开元二十二年（公元七三四年），登进士第，历任监察御史、殿中侍御史。曾任平原太守，世称『颜平原』。『安史之乱』后，任吏部尚书、太子太师，封鲁郡开国公，又称『颜鲁公』。颜真卿的书法初学褚遂良，后师张旭，得其笔法，对后世影响极大。其与赵孟頫、柳公权、欧阳询并称为『楷书四大家』，又与柳公权并称『颜柳』，被称为『颜筋柳骨』，是继王羲之后对后世影响最大的书法家。

颜真卿的正书雄伟静穆，气度开张，行书遒劲而不失舒和，以圆转浑厚的笔致代替方折劲健的晋人笔法，以平稳厚重的结构代替欹侧秀美的『二王』书体，被后世称为『颜体』。其行书作品《祭侄文稿》被后世誉为『天下第二行书』，亦是书法美与人格美结合的典范。

欧阳修曾说：『颜公书如忠臣烈士、道德君子，其端严尊重，人初见而畏之，然愈久而愈可爱也。其见宝于世者有必多，然虽多而不厌也。』朱长文赞其书：『点如坠石，画如夏云，钩如屈金，戈如发弩，纵横有象，低昂有态，自羲、献以来，未有如公者也。』米芾在《书史》中说：『《争座位帖》有篆籀气，为颜书第一。字相连属，诡异飞动，得于意外。』『此帖在颜最为杰思，想其忠义愤发，顿挫郁屈，意不在字，天真罄露在于此书。』《争座位帖》是一篇草稿，作者凝思于词句间，本不着意于笔墨，却写得满纸郁勃之气，成为行草书的经典佳作。

颜真卿的书法对后世书法艺术的发展产生了深远影响，唐以后的书法名家多从颜真卿变法中汲取经验。尤其是行草书，唐以后一些书法名家在学习『二王』的基础上再学习颜真卿而形成自己的风格。苏轼曾云：『诗至于杜子美，文至于韩退之，书至于颜鲁公，画至于吴道子，而古今之变，天下之能事尽矣。』（《东坡题跋》）

颜真卿著有《吴兴集》《卢州集》《临川集》。其一生书写碑石极多，流传至今的有：《多宝塔碑》，结构端庄整密，秀媚多姿；《东方朔画赞碑》，风格清远雄浑；《颜勤礼碑》，静穆开张；《郭家庙碑》，雍容朗畅；《麻姑仙坛记》，浑厚庄严，结构精谨；《大唐中兴颂》是摩崖刻石，为颜真卿最大的楷书，书法方正平稳，不露筋骨；《八关斋会报德记》，气象森严；《祭侄文稿》《争座位帖》更是行草书的经典之作。

武陵春春春晚李清照

風住塵香花已

盡日晚倦梳頭

中国历代书法名家作品集字·颜真卿·宋词

物是人非事事休

欲语泪先流

闻说双溪春尚

好 也 擬 泛 輕 舟

只 恐 雙 溪 舴 艋

舟 載 不 動 許 多

中国历代书法名家作品集字·颜真卿·宋词

卜算子李之儀

我住長江頭君

中国历代书法名家作品集字·颜真卿·宋词

住長江尾飲

長江尾思

思君江水

君不尾飲

不見日長

見君日江

君共思水

共飲君此

飲長不水

長江見

江水君

中国历代书法名家作品集字·颜真卿·宋词

幾時休此恨何
時已只願君心
似我心定不負

相思意

如夢令 李清照 常記溪亭日暮

中国历代书法名家作品集字·颜真卿·宋词

沈醉不知歸路
興盡晚迴舟誤
入藕花深處爭

中国历代书法名家作品集字·颜真卿·宋词

渡爭渡驚起一
灘鷗鷺
曲玉管柳永

中国历代书法名家作品集字·颜真卿·宋词

陇首雲飛江邊

日晚煙波滿目

憑欄久立望關

中国历代书法名家作品集字·颜真卿·宋词

河萧索千里清

秋忍凝眸杳香

神京盈盈仙子

河萧索，千里清秋。忍凝眸。杳杳神京，盈盈仙子，

（一二）

中国历代书法名家作品集字·颜真卿·宋词

别来锦字终难

偶断雁無憑舟

舟飛下汀洲思

中国历代书法名家作品集字·颜真卿·宋词

悠悠暗想當初

有多少幽歡佳

會豈知聚散難

悠悠。暗想当初，有多少、幽欢佳会，岂知聚散难

（一四）

中国历代书法名家作品集字·颜真卿·宋词

期翻成雨恨雲

愁阻追遊每登

山臨水惹起平

生心事一場消

黯永日無言卻去

下層樓

生心事，一場消黯，永日无言，却下层楼。

（一六）

中国历代书法名家作品集字·颜真卿·宋词

思遠人晏幾道

紅葉黄花秋意

晚千里念行客

中国历代书法名家作品集字·颜真卿·宋词

飛雲過盡歸鴻
無信何處寄書
得淚彈不盡臨

中国历代书法名家作品集字·颜真卿·宋词

窗滴就砚旋研石

墨漸寫到別来

此情深深覆紅牋

中国历代书法名家作品集字·颜真卿·宋词

為無色

卜算子王觀

水是眼波橫山

是眉峰聚欲問

行人去那邊眉

眼盈盈處才始

中国历代书法名家作品集字·颜真卿·宋词

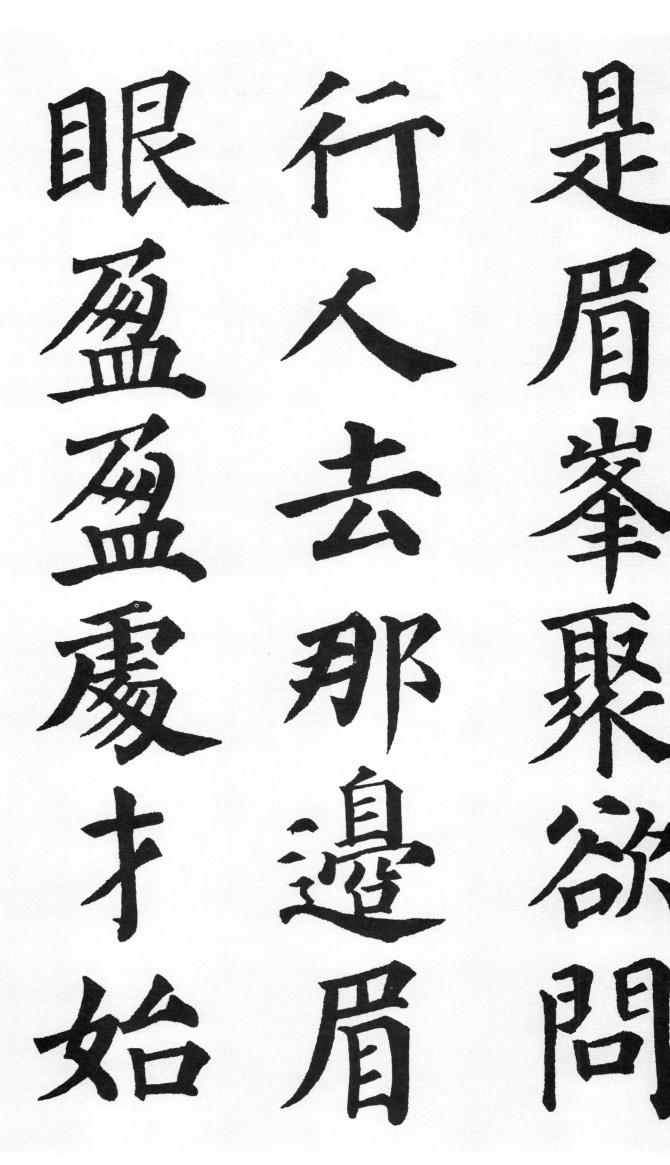

超歸送
上去歸
春若又
千到送
萬江
和東君

中国历代书法名家作品集字·颜真卿·宋词

春住

水調歌頭蘇軾

明月幾時有把

酒問青天不知

天上宫闕今夕

是何年我欲乘

中国历代书法名家作品集字·颜真卿·宋词

風歸去又恐瓊

樓玉宇髙處不

勝寒起舞弄清

中国历代书法名家作品集字·颜真卿·宋词

照無眠不應有

轉朱閣低綺戶

影何似在人間

中国历代书法名家作品集字·颜真卿·宋词

恨何事長向別

時圓人有悲歡

離合月有陰晴

中国历代书法名家作品集字·颜真卿·宋词

圓缺此事古難全但願人長久千里共嬋娟

中国历代书法名家作品集字·颜真卿·宋词

江神（城）子 苏轼 十年生死两茫茫。不思量。自难

江神子蘇軾

十年生死兩茫茫

不思量自難

中国历代书法名家作品集字·颜真卿·宋词

忘千里孤墳無

處話淒涼縱使

相逢應不識塵

忘。千里孤坟，无处话凄凉。纵使相逢应不识，尘

中国历代书法名家作品集字·颜真卿·宋词

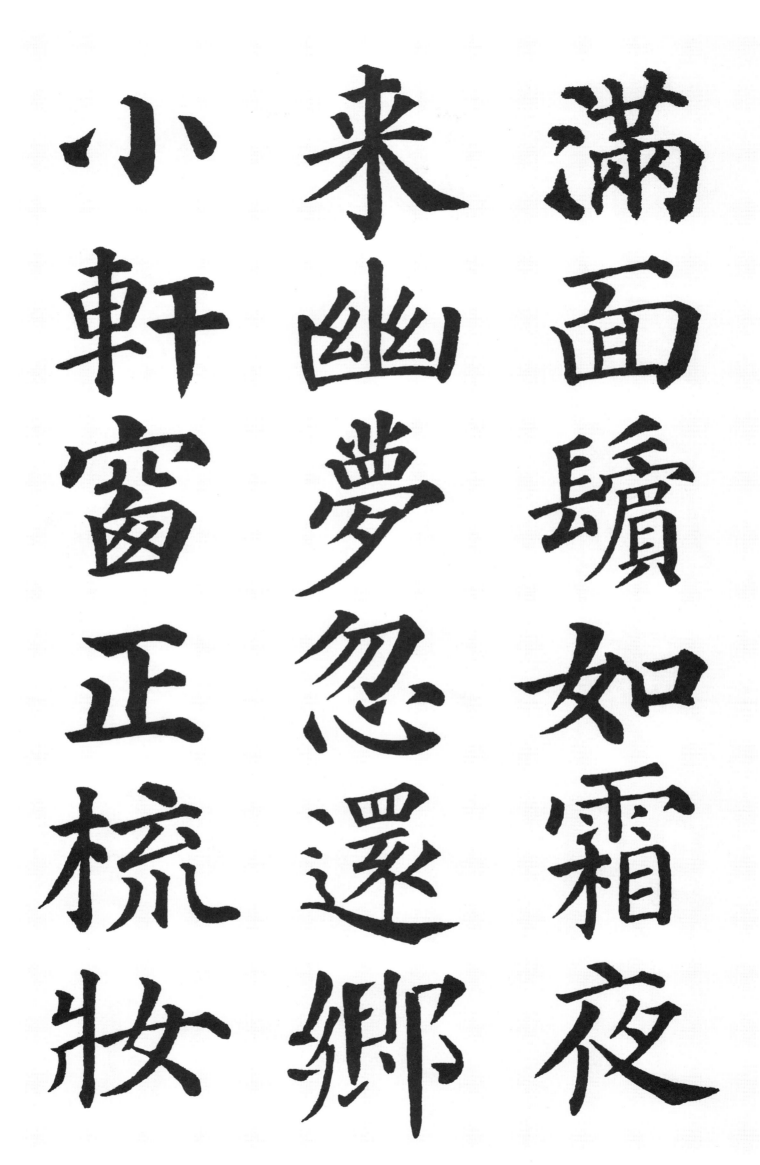

中国历代书法名家作品集字·颜真卿·宋词

相顾無言惟有

淚千行料得年

年斷腸處明月

中国历代书法名家作品集字·颜真卿·宋词

相顾无言，颜真卿·宋词

夜短松冈

西江月蘇軾

世事一場大夢

中国历代书法名家作品集字·颜真卿·宋词

人生幾度秋凉

夜来風葉已鳴

廊看取眉頭鬢

人生几度秋凉。夜来风叶已鸣廊。看取眉头鬓

三四

中国历代书法名家作品集字·颜真卿·宋词

上。酒贱常愁客少，月明多被云妨。中秋谁与共

上酒賤常愁客

少月明多被雲

妨中秋誰與共

中国历代书法名家作品集字·颜真卿·宋词

孤光把瑶凄然

北望

鹊橋仙秦觀

中国历代书法名家作品集字·颜真卿·宋词

繊雲弄巧飛星

傳恨銀漢迢迢

暗度金風玉露

中国历代书法名家作品集字·颜真卿·宋词

似水佳期如梦

人間無數柔情

一相逢便勝却

中国历代书法名家作品集字·颜真卿·宋词

忍顧鵲橋歸路

兩情若是久長

時又豈在朝朝

中国历代书法名家作品集字·颜真卿·宋词

暮暮

浪淘沙　歐陽脩

把酒祝東風且

中国历代书法名家作品集字·颜真卿·宋词

共從容垂楊紫

陌洛城東總是

當時攜手處遊

中国历代书法名家作品集字·颜真卿·宋词

今年花勝去年

忽忽此恨無窮

遍芳叢聚散苦

中国历代书法名家作品集字·颜真卿·宋词

紅可惜明年花

更好知與誰同

長相思陸游

中国历代书法名家作品集字·颜真卿·宋词

雲千重水千重

身在千重雲水

中月明收釣筒

中国历代书法名家作品集字·颜真卿·宋词

頭未童耳未聾

得酒猶能雙臉

紅一尊誰與同

中国历代书法名家作品集字·颜真卿·宋词

訴衷情陸游

當年萬里覓封侯匹馬戍梁州

诉衷情　陆游　当年万里觅封侯。匹马戍梁州。

中国历代书法名家作品集字·颜真卿·宋词

關河夢斷何處

塵暗舊貂裘胡

未滅鬢先秋淚

空流此生誰料心在天山身老滄洲

中国历代书法名家作品集字·颜真卿·宋词

浣溪沙晏殊

一向年光有限

身等閑離別易

中国历代书法名家作品集字·颜真卿·宋词

銷魂酒筵歌席
莫辤頻滿目山
河空念遠落花

销魂。酒筵歌席莫辞频。满目山河空念远，落花

中国历代书法名家作品集字·颜真卿·宋词

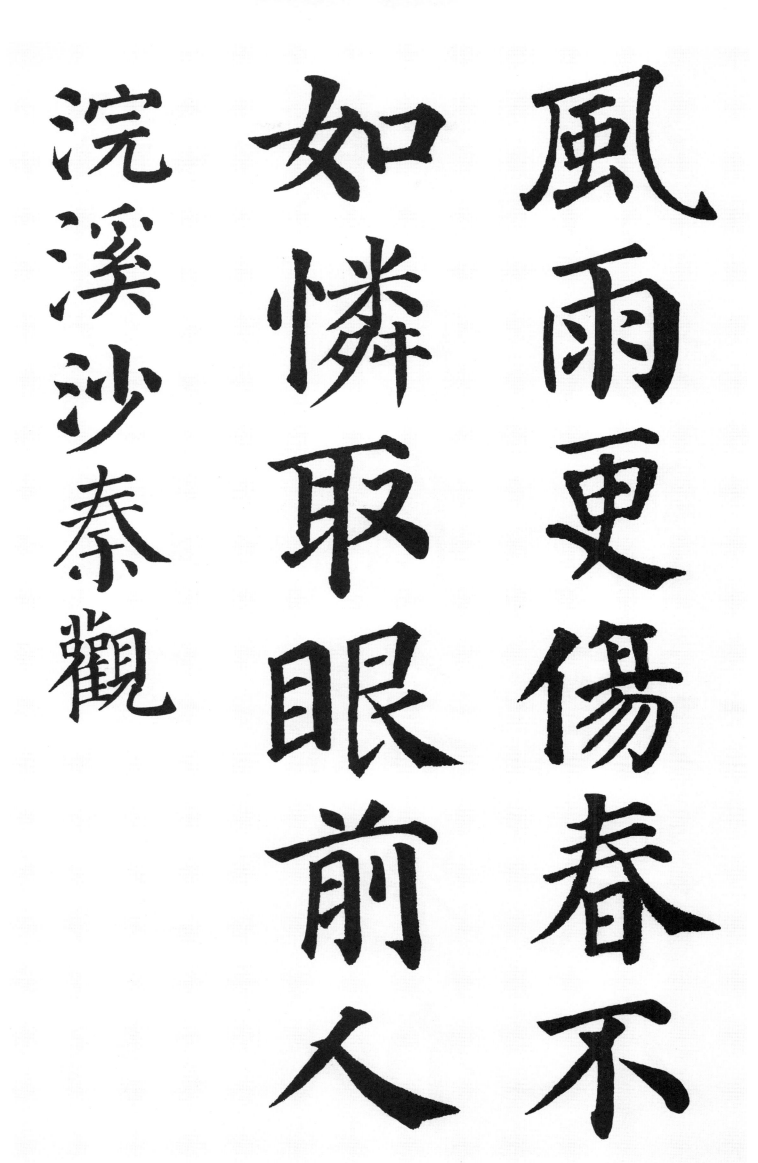

风雨更伤春不

如怜取眼前人

浣溪沙秦观

漠漠轻寒上小楼。晓阴无赖似穷秋。淡烟流水

漠漠轻寒上小楼晓阴无赖似穷秋淡烟流水

中国历代书法名家作品集字·颜真卿·宋词

畫屏幽自在飛

花輕似夢無邊

絲雨細如愁寶

中国历代书法名家作品集字·颜真卿·宋词

簾閒挂小銀鈎

憶王孫李重元

萋萋芳草憶王

中国历代书法名家作品集字·颜真卿·宋词

孫柳外樓高空

斷魂杜宇聲聲

不忍聞欲黄昏

中国历代书法名家作品集字·颜真卿·宋词

雨打梨花深閉

門

長相思晏幾道

長相思長相思

若問相思甚了

期除非相見時

中国历代书法名家作品集字·颜真卿·宋词

長相思。長相思。欲把相思說似人。誰淺情人不知。

中国历代书法名家作品集字·颜真卿·宋词

少年游晏幾道

離多最是東西

流水終解兩相

中国历代书法名家作品集字·颜真卿·宋词

逢淺情終似行

雲無定猶到夢

魂中可憐人意

逢。浅情终似，行云无定，犹到梦魂中。可怜人意，

中国历代书法名家作品集字·颜真卿·宋词

薄於雲水佳會

更難重細想從

来斷腸多處不

中国历代书法名家作品集字·颜真卿·宋词

去年花元夜時花

生查子歐陽脩

與今番同

中国历代书法名家作品集字·颜真卿·宋词

市燈如畫月到

柳梢頭人約黃

昏後今年元夜

中国历代书法名家作品集字·颜真卿·宋词

時月與燈依舊

不見去年人淚

滿春衫袖

时，月与灯依旧。不见去年人，泪满（湿）春衫袖。

中国历代书法名家作品集字·颜真卿·宋词

定風波歐陽脩
把酒花前欲問
君世間何計可

中国历代书法名家作品集字·颜真卿·宋词

留春縱使青春

留得住虛語無

情花對有情人

中国历代书法名家作品集字·颜真卿·宋词

任是好花須落去自古紅顏能得幾時新暗想

中国历代书法名家作品集字·颜真卿·宋词

浮生何時好唯有清歌一曲倒金尊

中国历代书法名家作品集字·颜真卿·宋词

憶王孫陸游

一春常是雨和

風風雨晴時春

中国历代书法名家作品集字·颜真卿·宋词

恰似衰翁一世　萬點紅恨難窮　已空誰惜泥沙

中国历代书法名家作品集字·颜真卿·宋词

已空集字·颜真卿·宋词

中

玉樓春春恨晏殊

綠楊芳草長亭

中国历代书法名家作品集字·颜真卿·宋词

路年少抛人容

易去樓頭殘夢

五更鐘花底離

中国历代书法名家作品集字·颜真卿·宋词

情三月雨無情

不似多情苦一

寸還成千萬縷

中国历代书法名家作品集字·颜真卿·宋词

天涯地角有窮時只有相思無盡處

中国历代书法名家作品集字·颜真卿·宋词

岁次庚子年戊寅月，江锦世、张文思集于长安。

歲次庚子年戊寅月江錦世張文思集於長安

中国历代书法名家作品集字·颜真卿·宋词

目录